寓言遊戲

2010年1月初版　　　　　　　　　　　　　定價：新臺幣850元
有著作權・翻印必究
Printed in Taiwan.

著　　　者	Wolfgang Nocke
譯　　　者	渝　　　　月
發 行 人	林　載　爵

出　版　者	聯 經 出 版 事 業 股 份 有 限 公 司	叢書主編	邱　靖　絨
地　　　址	台 北 市 忠 孝 東 路 四 段 5 5 5 號	校　　對	吳　美　滿
編 輯 部 地 址	台 北 市 忠 孝 東 路 四 段 5 6 1 號 4 樓	整體設計	莊　謹　銘
叢書主編電話	(0 2) 8 7 8 7 6 2 4 2 轉 2 2 4	內頁完稿	黃　祉　菱
總　經　銷	聯 合 發 行 股 份 有 限 公 司		
發　行　所	台北縣新店市寶橋路235巷6弄6號2樓		
電　　　話	(0 2) 2 9 1 7 8 0 2 2		
台北忠孝門市	台 北 市 忠 孝 東 路 四 段 5 6 1 號 1 樓		
電　　　話	(0 2) 2 7 6 8 3 7 0 8		
台北新生門市	台 北 市 新 生 南 路 三 段 9 4 號		
電　　　話	(0 2) 2 3 6 2 0 3 0 8		
台 中 分 公 司	台 中 市 健 行 路 3 2 1 號		
暨 門 市 電 話	(0 4) 2 2 3 7 1 2 3 4 e x t . 5		
高 雄 辦 事 處	高 雄 市 成 功 一 路 3 6 3 號 2 樓		
電　　　話	(0 7) 2 2 1 1 2 3 4 e x t . 5		
郵 政 劃 撥 帳 戶	第 0 1 0 0 5 5 9 - 3 號		
郵 撥 電 話	2 7 6 8 3 7 0 8		
印　刷　者	文 聯 彩 色 製 版 印 刷 有 限 公 司		

行政院新聞局出版事業登記證局版臺業字第0130號

本書如有缺頁，破損，倒裝請寄回聯經忠孝門市更換。　　ISBN　978-957-08-3540-3 (精裝)
聯經網址：www.linkingbooks.com.tw
電子信箱：linking@udngroup.com

FABELSPIEL © 2009, Wolfgang Nocke

國家圖書館出版品預行編目資料

寓言遊戲/ Wolfgang Nocke著．渝月譯．
　初版．臺北市．聯經．2010年1月（民99
　年）．120面．15.5×24公分．
　　譯自：*Fabelspiel*
　　ISBN　978-957-08-3540-3（精裝）
　　1.撲克牌　2.繪本

995.5　　　　　　　　　　　　　98024920

FABELSPIEL

寓言遊戲

沃夫岡・諾克（Wolfagang Nocke） 文・圖
渝月 譯

推薦序

沃夫岡・諾克是我在擔任台北德國文化中心（DK Taipei，現更名為「台北歌德學院」）主任期間的巨大發現之一，不只因他作為一個藝術家的身分，尤其在德國──台灣的文化交流上，他更是位獨具創見的夥伴。

在他首次的插畫原件展覽上，當時是為了一部他個人創作、以三語出版的圖畫書《企鵝飛比》，展出時即獲得成功的回響，不僅因為這是三語並陳（德、英、中）以及彩色的企鵝們的故事──他們躋身在大聲喧譁、灰撲撲的同類、同袍之間，當然主要還是因為書中色彩的華麗飽滿，以及在所有的語言範疇之外，對圖畫內容表現上特有的強烈見解，而動物們在其中也是作為具有人類性格特徵與舉止的故事主角來呈現。

而他今年（2009）二月份的第二次展覽，展出的成果又再度顯得更加豐碩！緊接著在台北國際書展會場上的展出，他也在我們中心這兒呈現他十六張巨幅的畫作，上頭包含他特製的插畫與摘錄自尤麗・策所著的《雪國奇遇》（*Das Land der Menschen*）一書的解說文字。

在台北國際書展上，大眾對於這樣的團隊組合的喜愛已十分明顯，這是由年輕的暢銷書女作家尤麗・策（Juli Zeh）以及十分親切的插畫家沃夫岡・諾克（Wolfgang Nocke）的共同合作成果，而當他接著書展之後在我們中心舉辦的畫展，甫一展出更超乎眾人的期待。我還記得當時在展覽開幕時，他是如何的撕下手中的紙直到一張都不剩，而他還不斷詢問著何時可以有更多繼續到來的揮灑機會。

而在此段期間，他也勾勒出對於台灣、台北德國文化中心以及不斷出現具有此在

地情調題材的喜愛，此外2006年他為我們繪製、充滿驚奇的聖誕卡，正是以台北這座城市為題材，他也提出令人神往的建議，擬作為我們共同的合作計畫，諸如月曆與撲克牌。

然而這樣的撲克牌遊戲《寓言遊戲》（*Fabelspiel*）的出版，也呈現出他在德國——台灣文化交流上投注的高點，而這也是諾克的藝術達到其作品迄今為止的頂峰之作：強烈色彩的母題（再一次！）以動物作為主角來表現，也結合了靈動、趣味橫生的特質，以及佐上不時以文字遊戲方式鋪陳的畫面陳述 —— 這是為本書的翻譯者而作的補充 —— 終成為這樣一本特色獨具的撲克牌遊戲推出：以藝術作為一種遊戲、以美學當作為一種真實清晰、實用且有益的經驗與體驗。

很感謝聯經出版公司，當然尤其要感謝其代表林發行人，是他迅速鑑識出這部作品可有再共生、付梓呈現的機會，並且也要感謝他的工作團隊，能將這樣的想法付諸實踐，眾人此刻所見的這部《寓言遊戲》的出版正是他們成果的體現。

就我個人而言，能在台北德國文化中心任期結束以前再做出一點小小的貢獻，也感到相當欣喜，而這項能留在人們心中、烙下深刻印象的計畫也得以實現了。

葛漢（Jürgen Gerbig）
曾任台北德國文化中心主任（2002.9 - 2009.5），
台北市榮譽市民（2009.9）。

作者前言

這套夾帶五十五張繪圖母題與文字的《寓言遊戲》，是我長久以來懷抱心願的實現！——而緊隨這個願望接踵而來的是，得去創造一個廣大、多樣當然也是互具關聯性的作品——到最後完工花費超過兩年的時間，而我想自此之後，我也不會遺忘這段過程中的任一星期。

作為一個藝術畫家，長久以來，我也習於從一個題材轉換到其他的母題，在任一種內容意涵的呈現上去作切換——這使我的靈感與想法可以快速的緊扣在一起，如此一來，可讓許多人們在短時間內就可以透過這一個環宇圖冊迅速瀏覽。
一方面，藉此可具有豐沛的活力與刺激感，而另一方面，也基於在不管何時都滋長著一種對持久不變的渴望以及系統分類的期望，也許這是因為我的創造力並非在每一個日子都有全新的發創，更多的時候，新的創作其實是立基在許多局部的發想上滋長而成形的。

要達成這樣的目標，自然是以過去的繪製內容為前提，尤其那些符合我繪畫世界裡正向的、樂觀的、玩瘋了的、具童話色彩的角色，同時也去尋找一個新的挑戰來呈現。

如是般，我著手內容的方式是從我自身開始找尋，而非從外部，從我自身出發觀察我的靈感起源過程，那些評註想法——是在短暫中出現的、有的也具有諷刺意味，但總不乏幽默趣味——正向樂觀的用語，這毫無疑問也是從我自身各種情況裡產生，同時也經常能賦予我靈感，創造出一個新圖像內容，並最終引領我走向這套遊戲的道路：

為什麼這會是不可能的事呢，相應於我們眾所熟知、經常也是一個太過嚴肅的世界，有一個「平行的世界」？那樣的世界難道不會更加有趣嗎？除了不同的語

言，還有相異的、有創造力的表達形式，探索著一個或者同樣的日常或者世界主題？我們大眾都認得這古老的戲碼關乎愛情中的喜悅與承擔，但在我們之中卻不會有人會去聽從忠告，即由所謂「經驗談」之處產生的話語，取而代之的是，每個人仍然不受阻攔的熱衷於個人情感的迷醉之中，並且從他/她個人的感知裡看見這個熱愛的世界——一個充滿神奇、自發性的、不受控制的情感與感知的，而這也在在向我們指出了，我們無庸置疑的，本來就是活生生的個體。

不同於去追逐、了解一個新的友誼，我開始潛心忙碌於這副撲克牌，撲克遊戲是由無數具有被賦予的特點標示下產生的，讓人們可以在許多不同形式遊戲裡一起玩的一個共同的遊戲，遊戲中也會有決定性的勝負情勢。每一張牌對於各位使用者來說都有著近乎象徵的意義，它是一個中立者，位於現實與虛構之間、想像與猜測之間、估算與控制之間。

我決定將以往一般撲克牌既有的客觀、現實的外觀形象，賦予第二重、充滿開放式童話色彩的，以及豐沛想像力的自由指涉世界。

所有五十五張牌（共計五十二張牌加上三張鬼牌）此刻都呈現著一個畫家的想像世界，讓這一切，無論是對我們共有的世界之綺麗美妙感到驚異、對日常生活的重新發現而感受到那毫無拘束的喜悅，都轉化成為生活準則——如同在這副撲克牌中，每張牌都允許有它不同的遊戲面孔，而在真正的生活中也同樣如此，每個情境也都允許人們不同的觀察與解讀——祝各位玩得愉快！不管是這副撲克牌、這些繪圖，還是極短的小故事！

沃夫岡・諾克（Wolfagang Nocke）

附錄：
「寓言遊戲」撲克牌使用說明

這副撲克牌遊戲圖示著55張牌，每張牌都具有個別的價值特性，也呈現著，比如黑桃2是兩隻鸚鵡，觀者馬上便可得知，2的黑桃象徵就在一眼即可辨識的棕櫚葉上。而紅心10則有十隻企鵝，在他們的雙翼上各有一個紅心象徵。至於梅花10則有十隻海豚匯集泅泳在藏寶箱的四周，而藏寶箱也繪有梅花的象徵圖案。當然經典的圖像如傑克(J)、女王(Q)、國王(K)則是根據如同宮殿般的景象作為背景呈現。

五十五張不同的動物形象設計看起來如在一個早已熟悉的遊戲圈圈裡——紅色牌（方塊&紅心）呈現的是白晝，黑色牌（黑桃&梅花）則引領觀者走入夜晚景象中。除了真實存在的動物在方塊與其他牌，在三張鬼牌上也出現了龍、獨角獸以及天堂鳥等想像景物。

寓言遊戲適用於眾所熟悉的一切遊戲類型，如黑傑克、撲克牌（Poker）或者洛梅牌（Rommé）都適用。

寓言遊戲

A

方塊A｜森林主人

當全世界都渴望，寧可在綠意之中度過多一點時光，
森林主人只希望能曠職一天，
僅僅一天就好，好逃離灰色的日常生活……

A

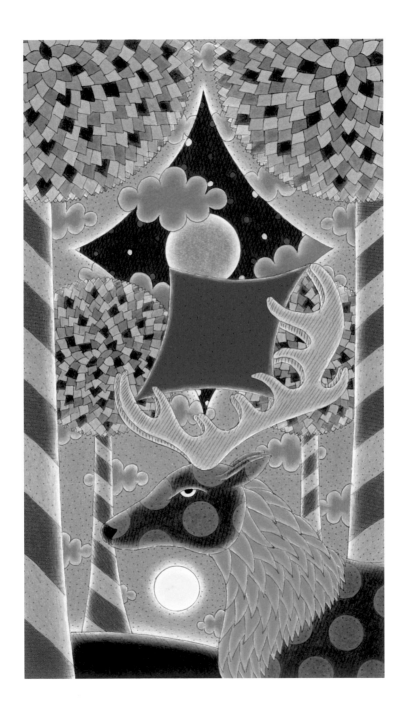

方塊2｜午睡

「力生於寂靜之中」，有格言如是說，一如「欲速則不達」的情況，
因此最孔武有力的人大概往往也都是最安靜的人，
幾乎不見什麼移動，總是能抵達目的地⋯⋯

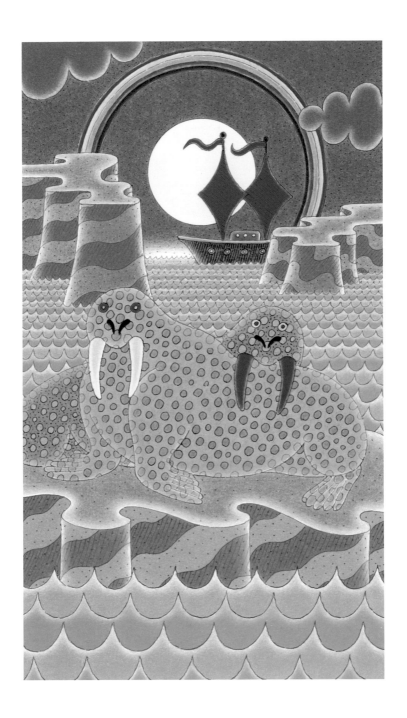

方塊3｜洗衣日

小不點想像有趣的事情搞不好會發生：
媽媽的紅色桌巾恐怕會在天際凌空騰躍一番，
然後晾衣繩想必最後只能聽任一切被解散開來⋯⋯

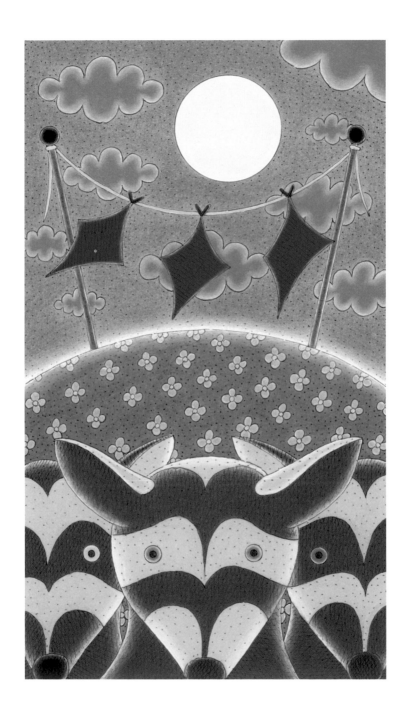

4
♦

方塊4│池塘四重奏

在央求風能有更多的安靜片刻以後，
太陽就可以享受一場在光滑水鏡上曼妙的舞蹈演出了，
一支佛朗明哥式芭蕾，用了八隻腳跳躍，從二重奏到四重奏……

♦
4

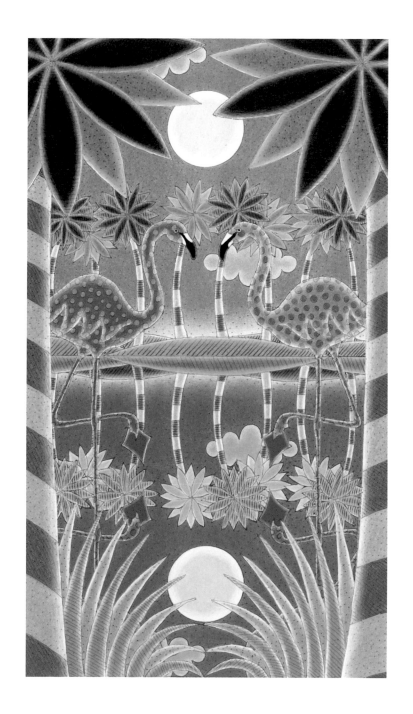

5

方塊5｜嗅覺Party

一如往常每週一的聚會，在他們大聲的竊竊私語，
打算互咬耳朵關於長頸鹿的長腳、大象的大耳朵，
以及狒狒光禿發亮的屁股等事之前，所有人都快喘不過氣來⋯⋯

5

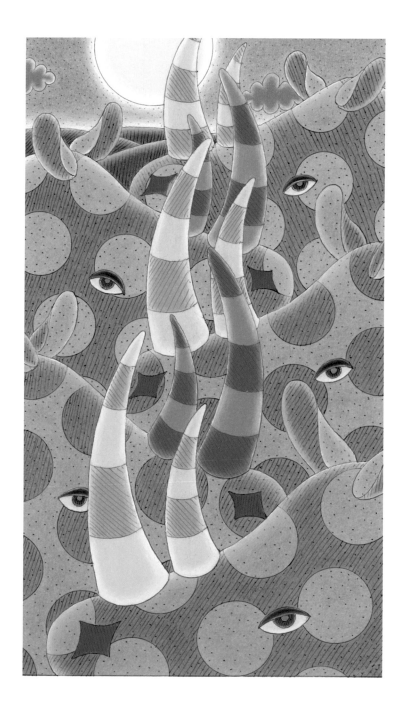

6

方塊6 | 小特務

海蝸牛的家實在太窄了！但有些時候卻是完美的避風港。
一旦載滿好奇的觀光客的郵輪駛來，就是最糟糕不過的了，
在此當下，這六隻只得乖乖躲在自己的對策之中⋯⋯

9

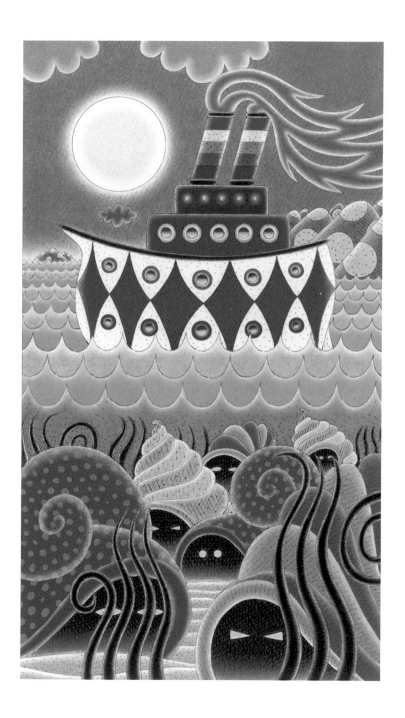

方塊7│願望湧泉

為了避免失望太大、印象粗劣的情況,並
防止過去早已熟知的傳統找尋伴侶的形式,
可能釀成令人懊悔的錯誤決定,大家千萬要小心注意,
只有被加冕的青蛙才能親吻沒有圍欄的噴泉……

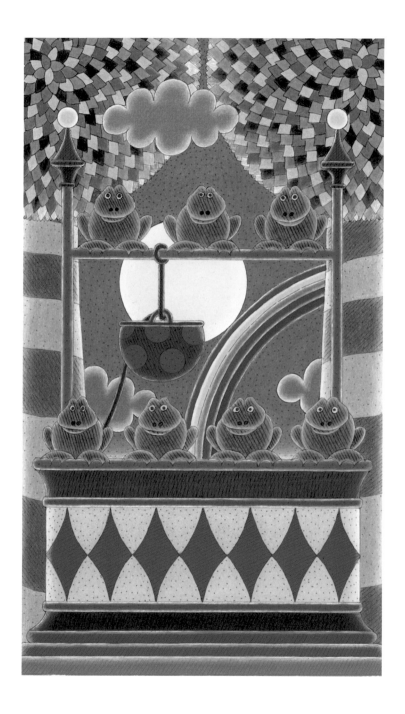

8

方塊8｜信使

不論他們背負的任務是否時常被誤解，鸛鳥仍堅持使命必達！
為了在時間之內，實現所有孩子的願望，不惜獻出自己，甚至用上了手語⋯⋯

8

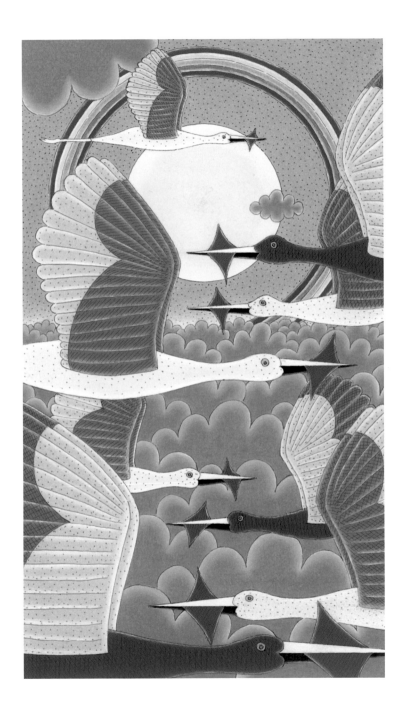

9
♦

方塊9│雜技演員

早晨秀幾乎全部都翻轉成功了，先是三位不用木板，
然後五位，再來七位，用了兩張木板──直到要命的九出現，
中間的木板才又再度搖晃晃地⋯⋯

6

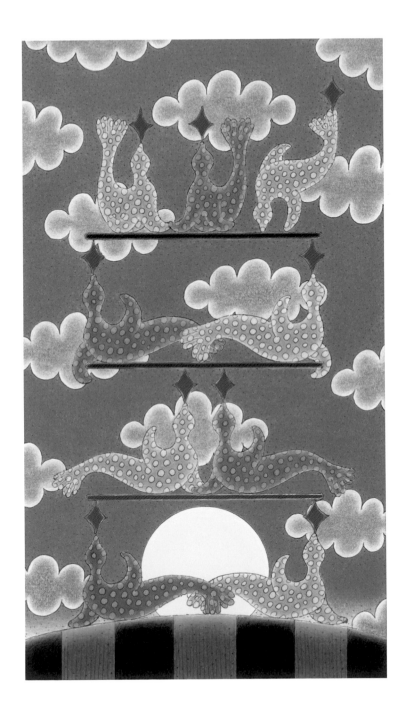

方塊10｜風之遊戲

因為受到一只紙風箏的刺激，不斷旋轉著一場玩風遊戲，
天氣思量著要再一次測試兩隻雲老鼠的飛行特色；
卻沒有留意到，他們是如何飛快的在天際裡增生繁衍著自己……

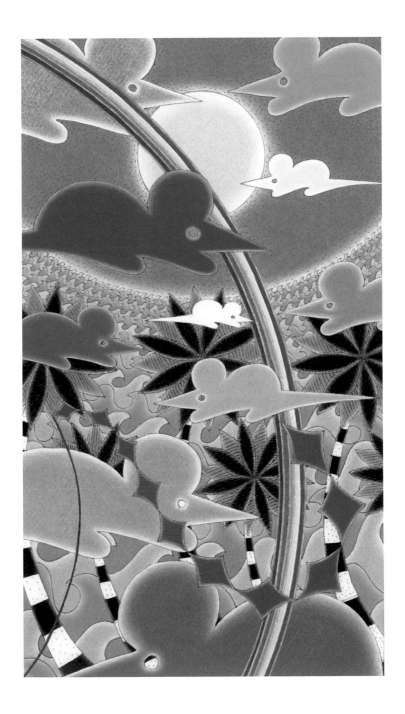

J

方塊 J｜誘鳥

因為聽從一個朋友關於追求女子的忠告，
在與女士交往時，要將他的孔雀之屏打開，
同時他卻沒有注意到，
自己因此只有在這一帶把熱空氣來回的搧風而已……

J

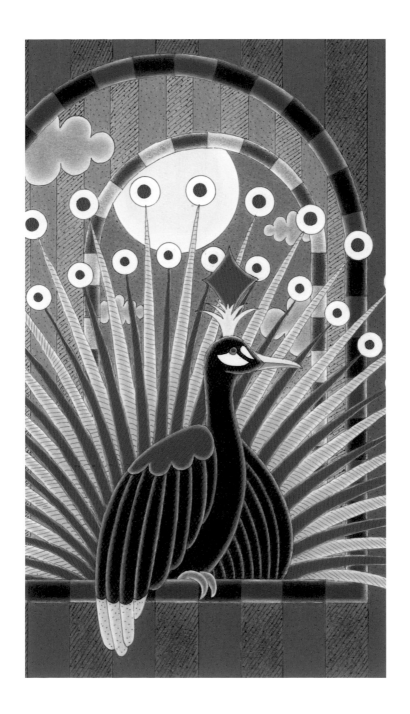

方塊Q｜鵜鶘女王

又成功一次了！
在晨曦出現時，她用巨大的喙嘴小心翼翼將月亮捕撈起，
放到安靜之處，好在夜晚來臨時，
再將它奮力一甩而出，送它走上它的道路……

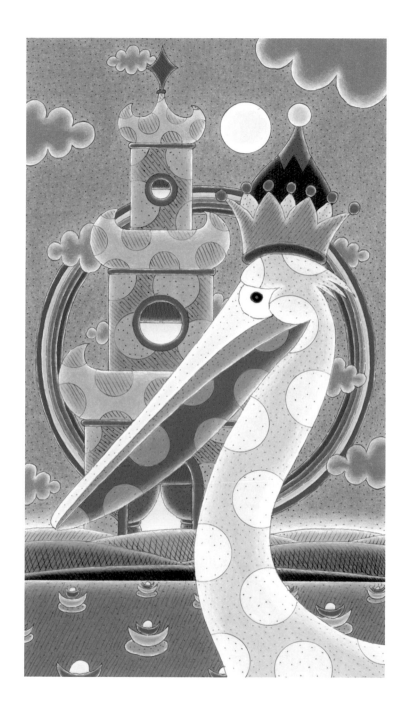

方塊K│海洋之王

大鯊魚讓自己隨著水流躍動，
他優雅身型的肌力可以讓他將身體彎成弓型且不驚動他人，
他能發射最迅捷的海洋之箭，射往任何一個目標……

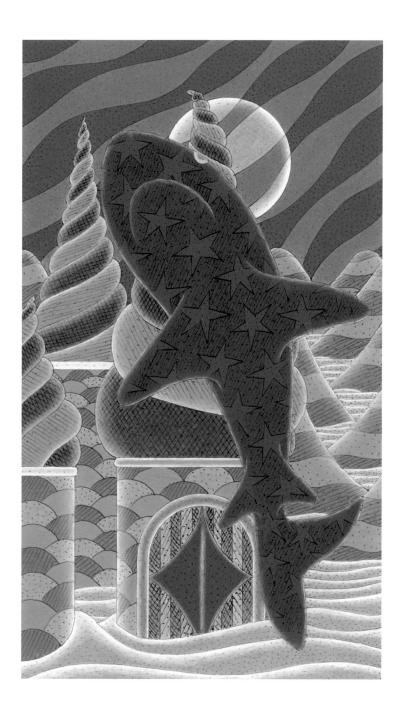

紅心A｜海狸氣球

有一天，海狸突然察覺到
他已親手將整片大樹的樹幹、枝枒之間的工程全都興築完畢，
他便打算用自製好的空中載具，好好一探這寬闊的世界……

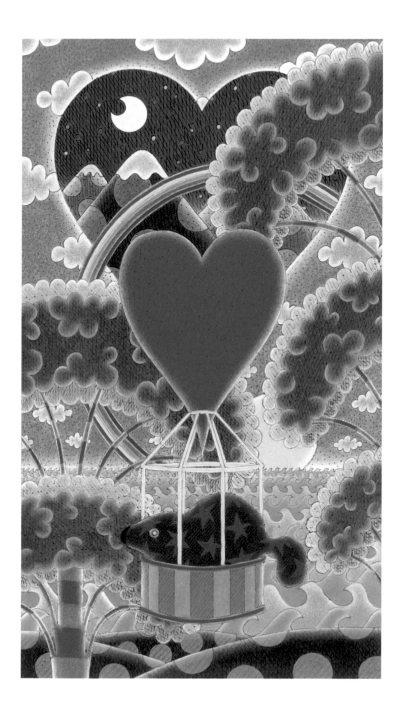

2

紅心2｜聚會

愛情撲通撲通跳動的脈搏，
被潟湖城市夜晚的魔力給深深牽引著，浪漫極了！
此刻他們乘在一艘威尼斯小艇上，緩緩划向狂暴的一天……

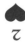

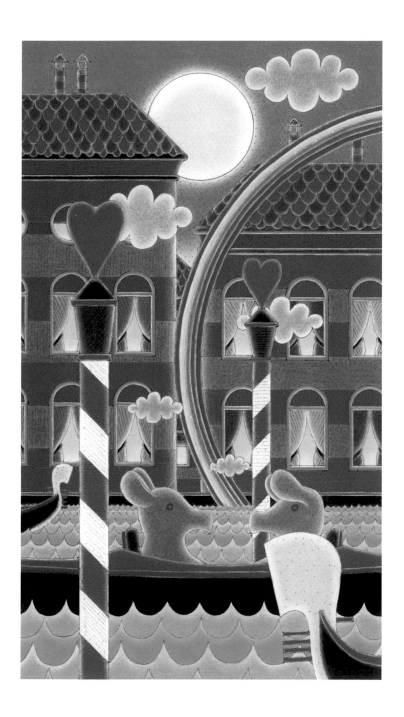

紅心3｜躍動之海

這是一年中最令人振奮的時刻：
春天被拉往海裡，大夥悠游四周滿滿活力
——唇已經嘟成吻形，始終準備好迎接這一場歡聚……

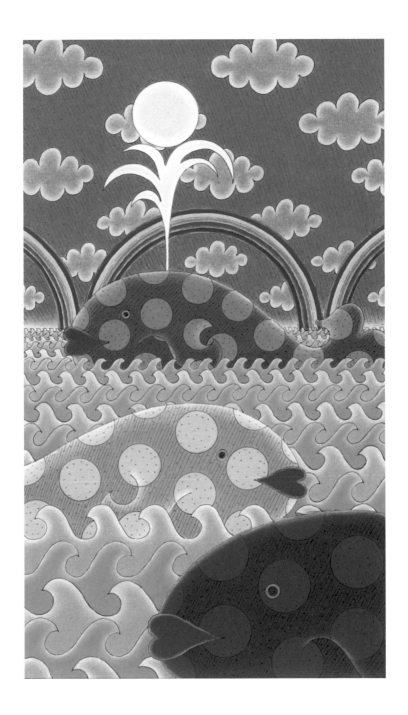

紅心4｜遊蕩世界的人

冰河時期的數百萬年以後，
四個勇氣十足的探險家上星期終於成功了！
他們發現之前沒有被探察研究到的冰河裂縫，就在村落水塘附近，
緊接著很多的科學分析報告就會接踵而來了……

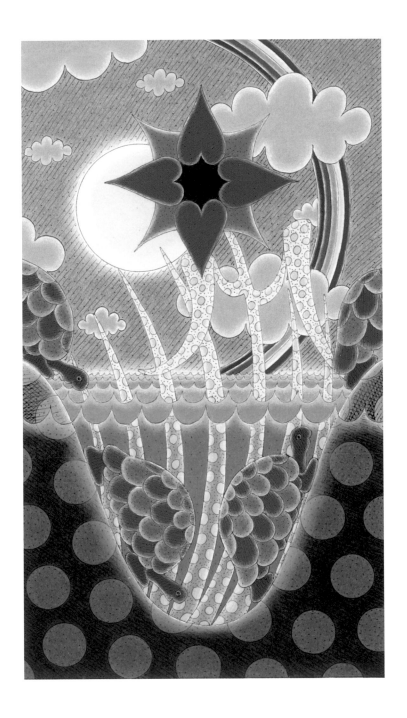

紅心5｜彩虹幫

他們一整天都在這區來來回回又蹦又跳、
又塗又抹的運用袋子裡的每一種色彩，
好讓有一天，世界也會因此顯得如同彩虹般繽紛，
就像他們原先期待的那般……

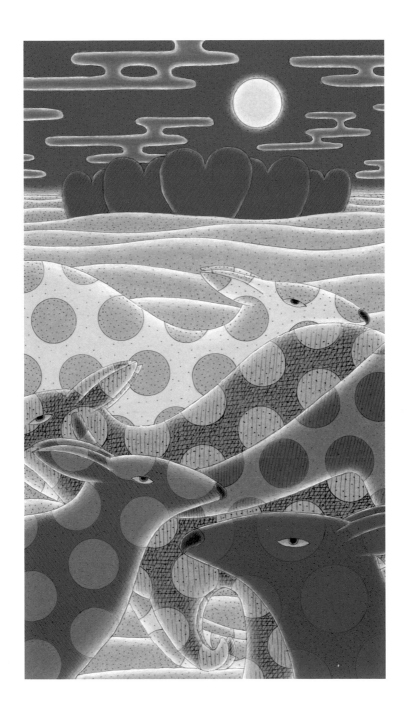

紅心6｜誘惑

一方面，掉落的果實有個好處是讓他們可以不必費勁攀到樹冠上；
不過這樣一來，事情的另一面是，
樹頂上層的蘋果恐怕也會因此顯得更加滋味甜美了……

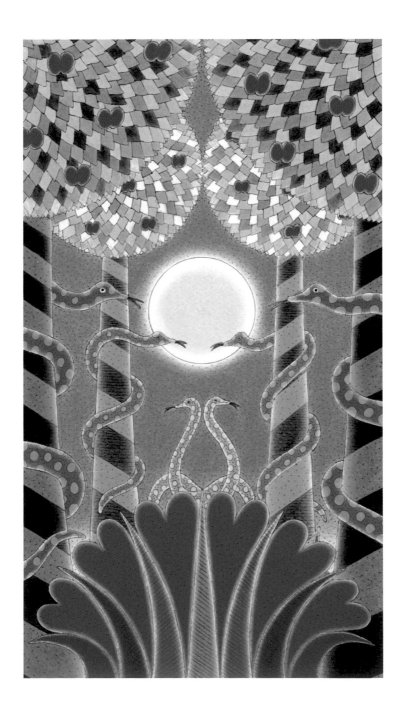

7

紅心7｜撲撲振翅的心

雖然沒有人看見他們，但是大多數人都感覺到他們的存在；
相反的，與他們的親戚，蝙蝠，不同的是，
他們無論在白天與夜晚，都一樣顧慮掛心著那吸引人、
讓人為之著迷的冒險刺激感……

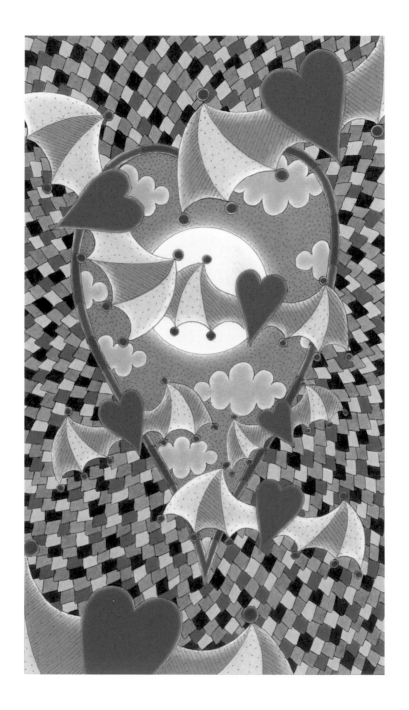

紅心8 | 塔樓頂峰

有許多因素吸引登山嚮導燃起壯志，
抵達一個勝利的雲霧籠罩之境，在經過心中的美好風景以後，
在塔頂之上、在高處，他們領略到嶄新、令人驚奇的種種標的⋯⋯

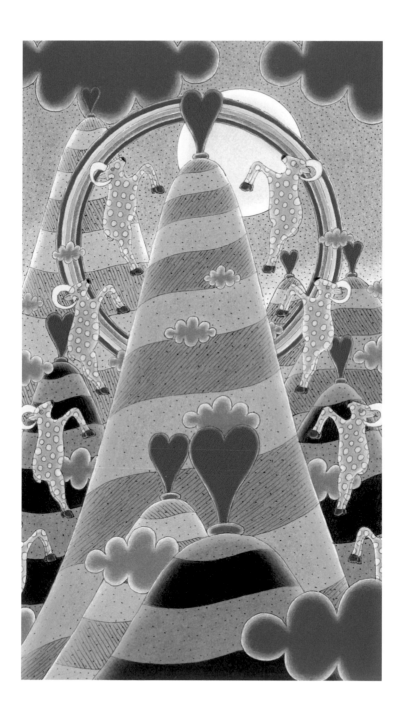

9

紅心 9 | 幸福草原

在追求者始終競爭激烈的幸福之愛年度市集，
最恰當的追求之道，不外乎詞藻華麗的表達方式，
如同過去的男人與女人各於表露吸引力，
他們也不想在一開始就過早把太多的外表暴露出來……

6

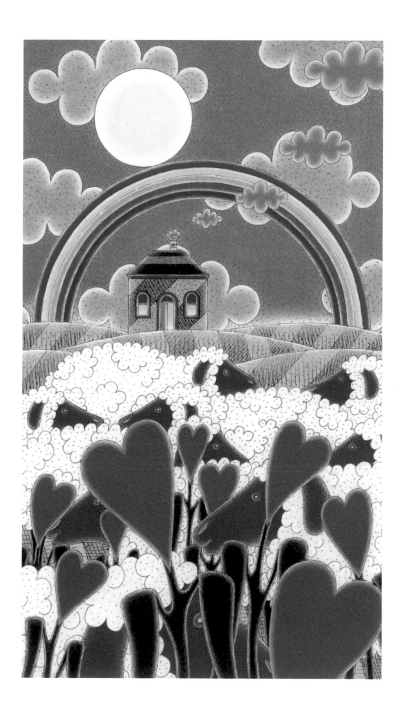

紅心10｜冰雪沙漠

在冬日時節，連續幾個月的拮据度日之後，
春日露臉的陽光和煦、溫柔地吹拂過冰雪上，
即使面對熟悉的造訪者再次來到，還是引發一陣騷動，
以及足以瞬間引爆的吸引力，
企鵝群正商討著用什麼膽大驍勇的行動方針因應了……

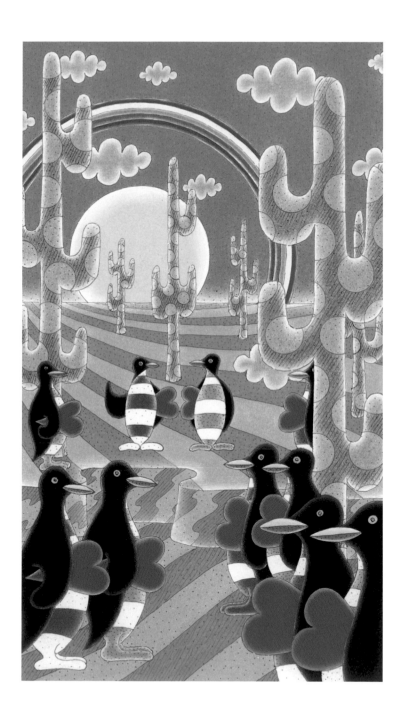

J

紅心 J｜愛爾德熊（諧音同草莓）

儘管外頭的好天氣如此誘人，王子心中萌生的許多念頭還是圍繞在：
是否所有的人都會在星期天來參加他的生日宴會呢？
布勞熊（諧音同藍莓）、約翰尼斯熊（諧音同醋栗）、
布洛姆熊（諧音同黑莓），還有海德爾熊（諧音同山桑子）？

J

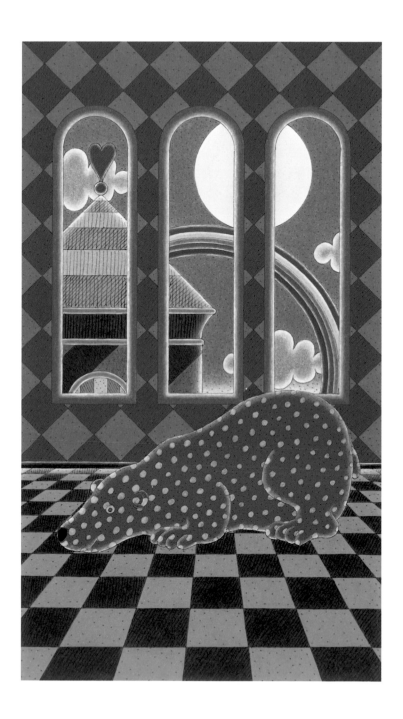

紅心Q｜天鵝湖

如此窈窕又優雅、如此令人驚奇又完美無瑕，
是本質引領她走上她的道路，
而她卻回憶著雲端裡的城堡，
那是從前她自天上下來的地方⋯⋯

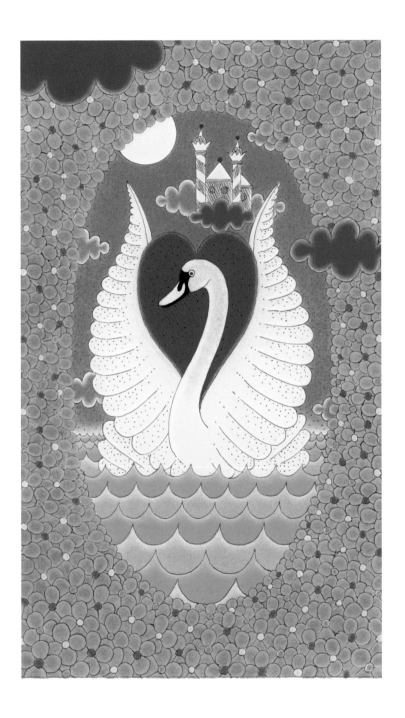

紅心K｜荒漠之王

當他總是這樣作夢，
想著自己如何伸出尖銳的利爪，外加一個大跳躍，讓十二隻羚羊迅速斃命，
但是他的周遭其實什麼都沒有發生，一如往常⋯⋯

親愛的讀者：

因印刷信誤植，
茲將頁61（紅心、K）圖片更正，
為表達歉意，
特附作者親筆簽名圖卡贈予讀者。
感謝您的支持與愛護。

聯經編輯部　敬上

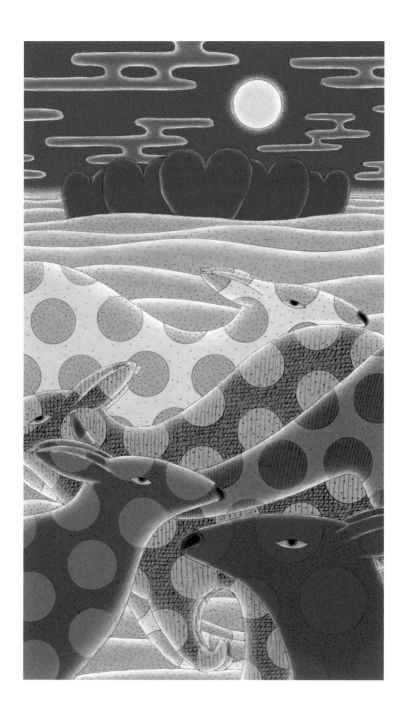

A

黑桃A｜粉紅豹

估計是因為彩虹中的粉紅色，選擇這隻豹的關係，
好讓自己可以探看這個世界，
其他顏色們可是費了好一番功夫緊緊跟隨這伶俐的兩者，
才尾隨而至……

A

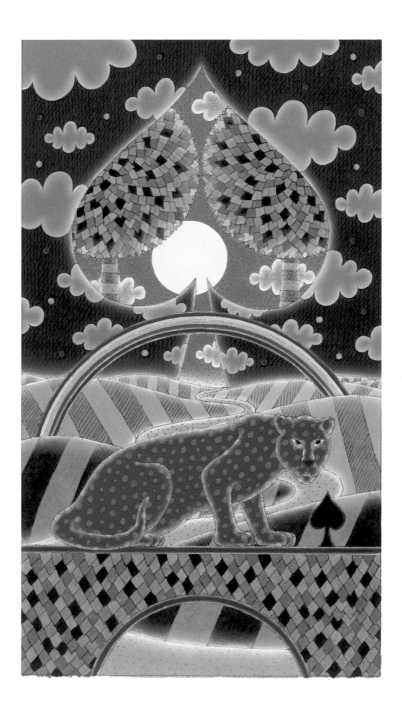

黑桃2 | 搖擺之夜

在這樣的夜晚，一切都在無止盡的重複著：
晃動的藤蔓植物、舞動的扇型植物，
還有鴟鳥的叫聲也在鸚鵡的喙嘴裡面不斷出現⋯⋯

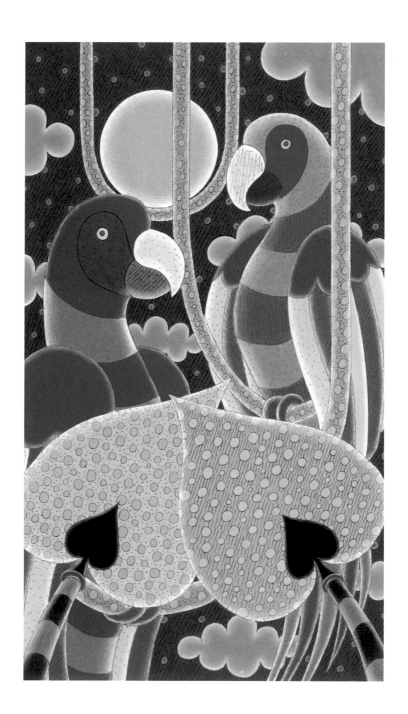

黑桃3｜乳牛

為了提高牛奶應有的定額產量，農夫經過漫長的交涉之後，
同意了牛群的要求，有更綠意的草地、更新鮮的水，
以及抱持對土地更自由、開放的態度，
打造一個與乳牛圖案相仿的成長環境……

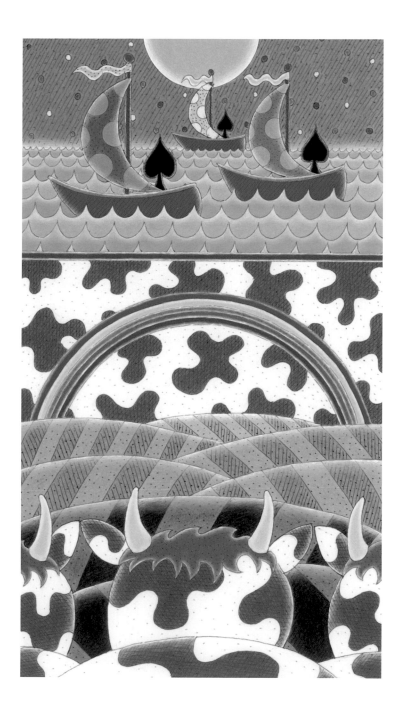

黑桃4│刺蝟圓頂雪屋

在這個夜晚，刺蝟的國際之日幾乎無法開始，
因為整個世界超出預期地，對於這討人喜愛的住民特別表彰，
大概也沒有人會料想到，這樣的事情會在這裡發生……

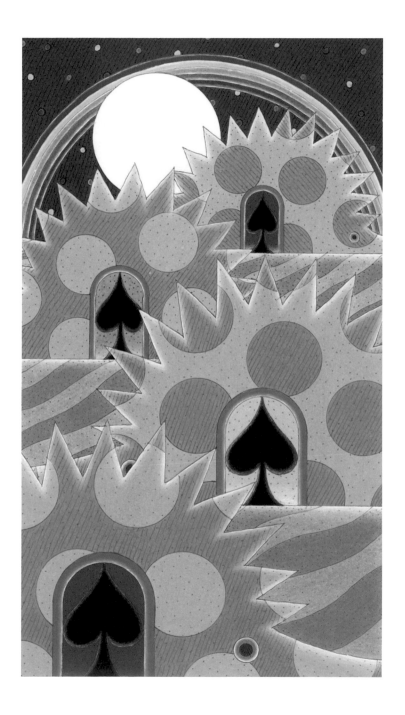

5

黑桃5│值夜班

在絲絨爪子之上，世界的睡眠不被驚擾，夜晚又重新成為他們的白晝，
當他們突然安靜停下的片刻，是好奇的想等待看看，當日出升起時，
是否也能不發出半點嘈音……

5

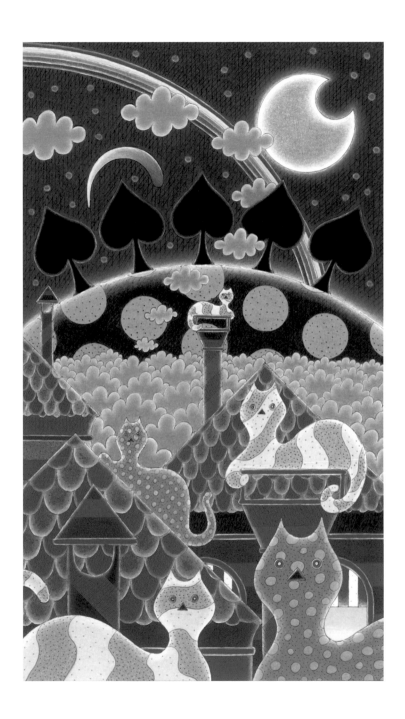

黑桃6｜停泊港

魟魚悄聲的滑行，經過粼粼波光閃爍照耀的水面，
在他們巨大的擺動保護下，
環行的圍繞著這每日推動夜晚不懈的月亮，得以休憩的領地……

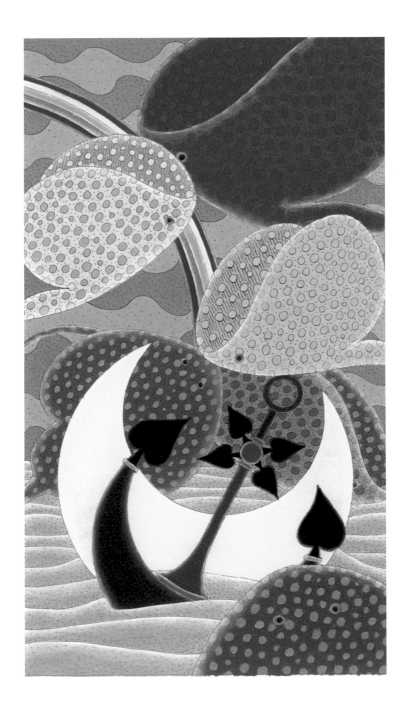

7
♠

黑桃7｜湖上一瞥

著迷於不斷變幻的夜晚天空的美麗，
所有鱷魚都往上盯著塔樓觀望；
在那裡，雲朵也將目光投射在閃閃發亮的月亮鐮刀之上……

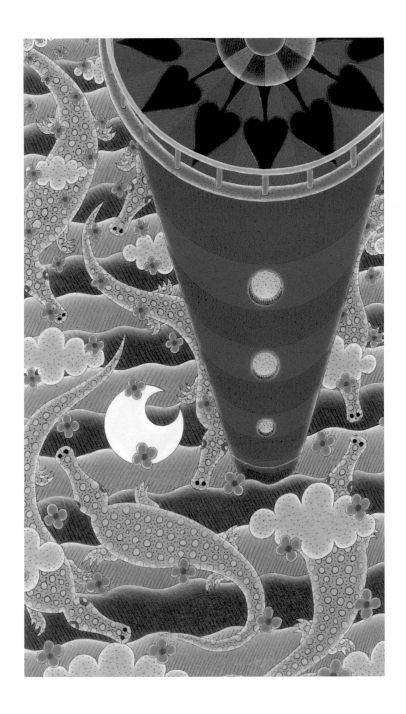

桃花8｜樹梢聚會

在每回高雅貴族與金融鉅子代表們會面的年度聚會上，
外交的高深藝術又重新再顯得份量獨具，
因此也小心翼翼的往崇高的話題上打轉，
所有在場的與會者都快要失去著力點了⋯⋯

8

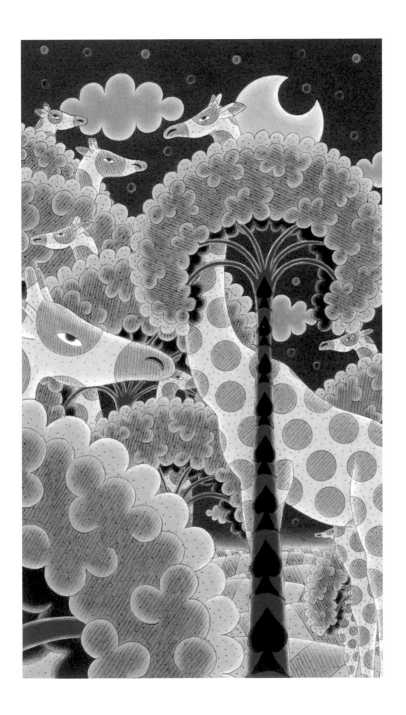

黑桃9｜深湖探戈

探戈時間已經開始了，此刻正是等待的時候，
等溫暖的洋流引領晃動的身軀度過短暫的片刻簇擁在一塊，
就要鼓起勇氣，嘗試接吻的滋味……

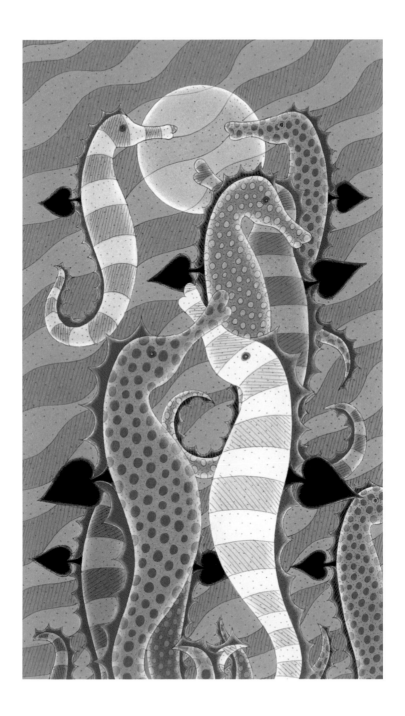

黑桃10｜場外觀望者

在果農土地上，圍欄最大的好處莫過於他的高度了，
在緊急狀況發生時，即使所有蘋果賊的盯梢者都沒有發現，
也仍然有著一道不能跨越的防線，
當然這樣的阻礙既有人欣喜也有人抱憾⋯⋯

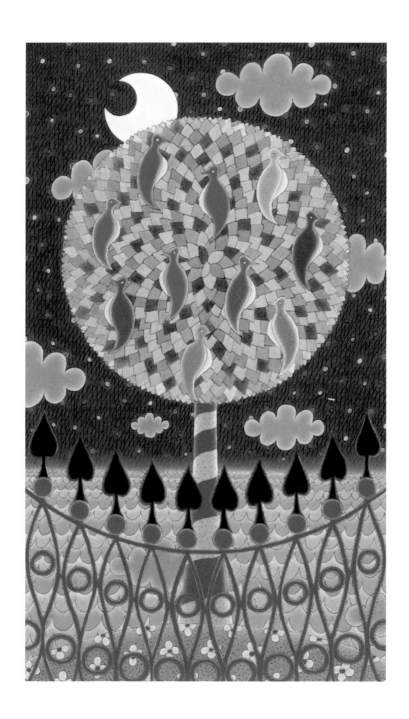

J

黑桃 J ｜ 花花公子

在這個夜晚，他感到一切都無可抗拒了，
每個鏡子都以他為驕傲，女人世界也將他團團包圍猶如飛蛾之於光，
同時一切也都中暑一般的來到⋯⋯

ſ

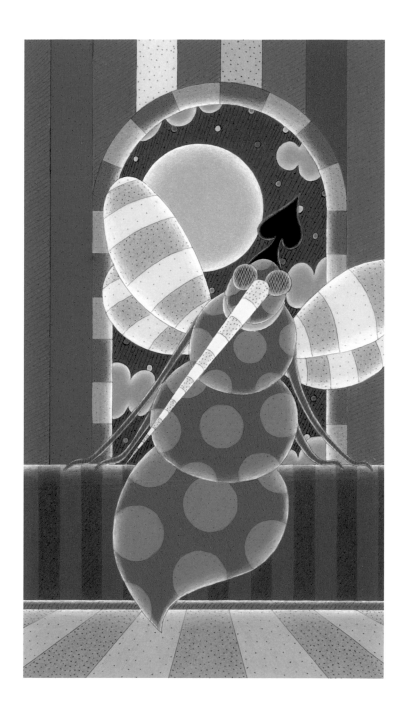

黑桃Q｜家庭女王

沒有什麼願望是她不能實現的，
沒有驚奇，是她無法帶來的；
她那善良、無法看見的靈魂保證生命都能如在旅館中度過般，
自我感覺相當良好⋯⋯

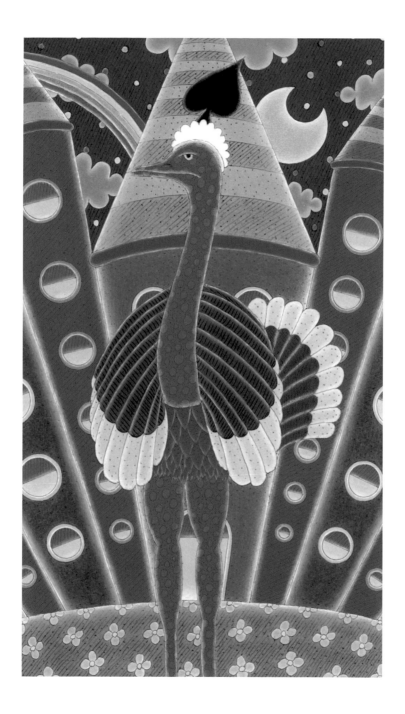

黑桃K｜叢林之王

黑夜讓老虎有如更換了一件防護大衣，
來回邁步在植物、動物皆無聲的寂靜中，
要是他一聲怒吼，就好像超大型的電燈開關按鈕被裝上一樣……

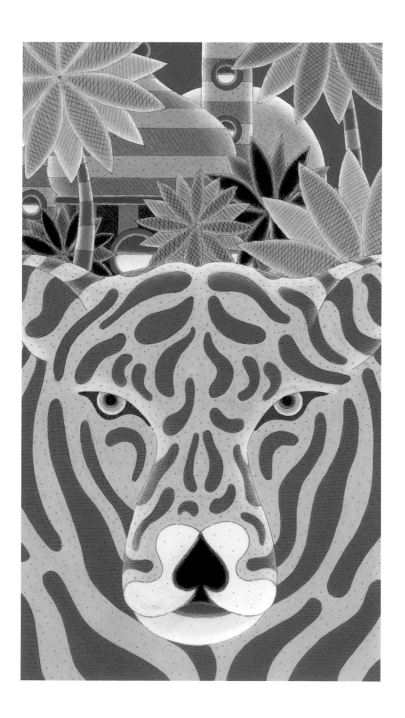

A

梅花A｜林蔭步道

對月亮來說，要他離開夜之內、走上通往天際的道路
——即夜之外，可是十足費勁的事啊！
因為這裡有個廣受大眾喜愛的邀請，
可以讓他乘著坐騎、漫步遊歷世界啊……

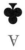

2
♣

梅花2│二重奏

起初他們可是很容易被弄混，
當他倆黑白相間、幾乎貼在一塊的時候，
看來就像是同一體的，
現在綠松石黃以及橘子綠作祟，已經讓他們一分為二……

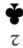

梅花3｜大螯蝦賽場

月亮用他巨大的「雲之眼」，
全神貫注的看這群逗趣的演員──邊感到興味十足，
來來又回回，他再次逗弄這三位尋開心，
讓他們可以膽大、不顧性命的猛翻觔斗……

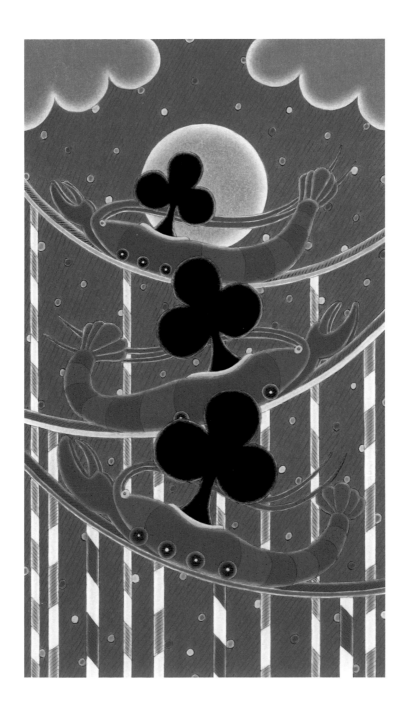

4

梅花4│月光小夜曲

與情敵格鬥、爭取芳心的痕跡都還沒有完全痊癒，
在這樣的情況下，月光又重新央求一場競賽，想用一首歌來決定愛！

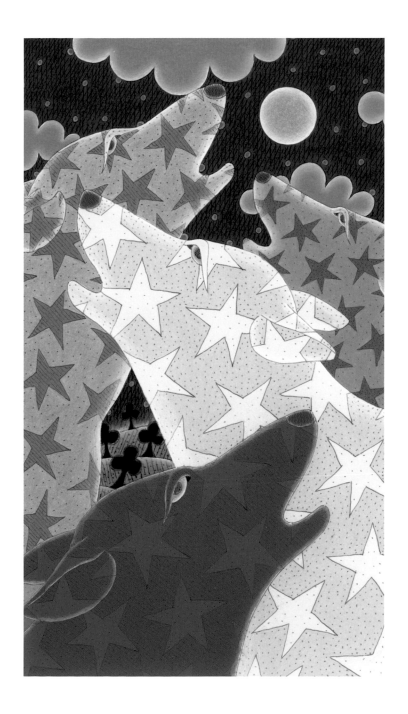

5
♣

梅花5│夜間會議

危機處理團隊針對農夫的要求,希望他們能提供更多蛋的產量,
於是他們持續數小時的會議一如孵蛋般「討論」著這個計畫,
看要如何用惡作劇的方式好矇騙他一番……

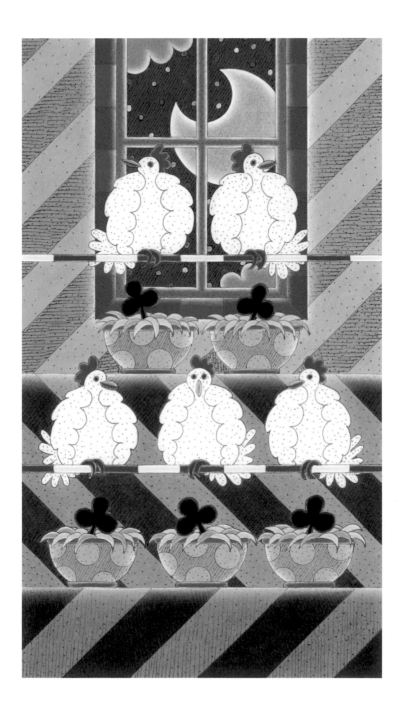

梅花6｜雲朵騎士

事實上松鼠們會發現這個巨大的樂趣，
得歸功於一項倒楣事故的發生，
他們在玩追捕遊戲時，在樹冠叢上折斷了樹林的枝椏，
因而才敢大膽的跳躍在匆匆路過的雲朵上……

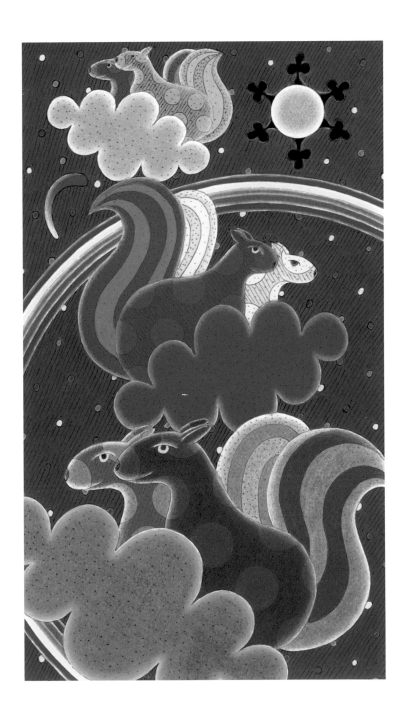

梅花7｜床上的兔子

由於他們十分乖順，同時又很缺乏耐性的關係，
這一群荒野之徒殷殷盼望著月亮來道晚安的時刻，
為了讓這場歷史紀錄上最大的枕頭大戰能快點開打，
他們已經準備好拿出全部的熱情迎戰了……

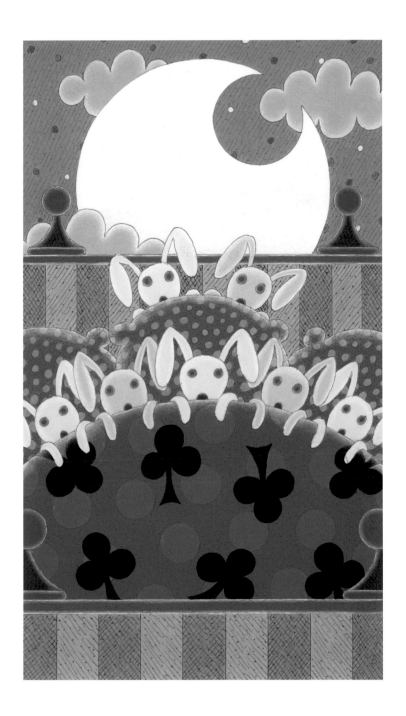

8
♣

梅花8│夜貓子

微醺的月，蝴蝶搖搖晃晃、蹣跚的穿梭在夜晚，欣喜地飛舞著，
大夥因為一個雀躍又瘋狂的念頭放聲大笑，竟把荷包蛋彩繪到雙翅上了，
好在漆黑的夜晚能更清楚的看見……

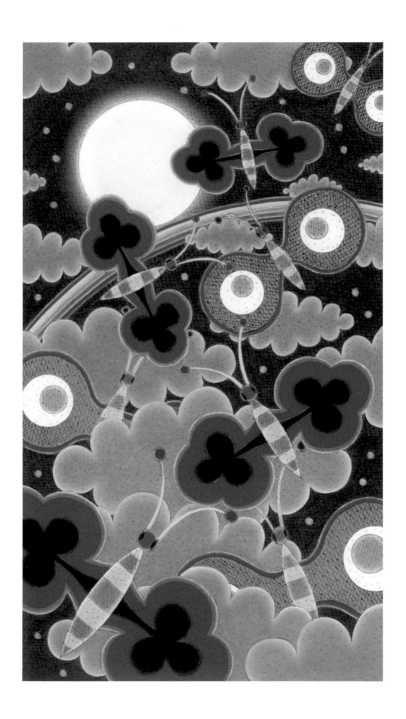

梅花9｜海底觀察員

年老的鯨魚已經跟海星描述了不少他發現的奇怪現象，
彷彿出現一種會游泳的旅行貝殼，
可以將空氣透過管子通到水面上呼吸……

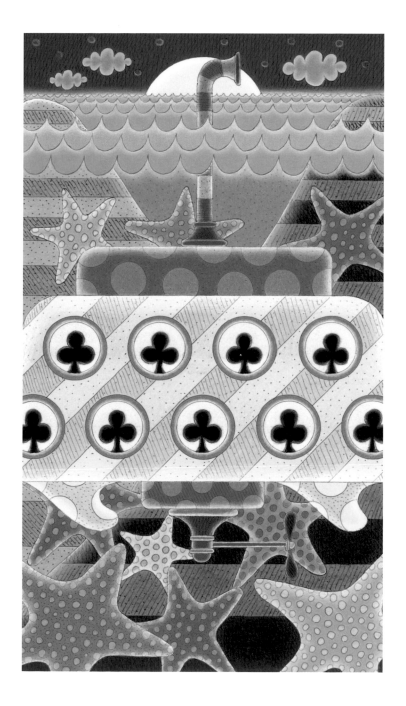

梅花10｜尋寶者

在下方、上方、躍入又躍出，這十隻在神秘的箱子四周飛奔地穿梭著，
在各個角落四面八方恣意優游，他們似乎早已經預料到，
箱子裡大概不外乎就是些沒什麼大不了的、
金光閃閃的寶石飾品與古幣罷了……

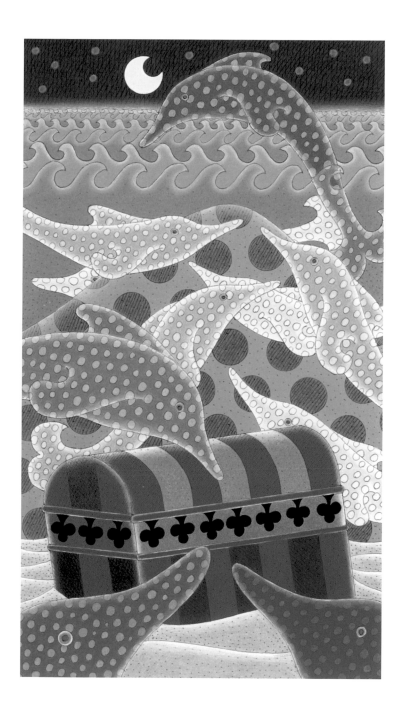

J
♣

梅花 J｜雲之前鋒

很難為情的，
動物園的巨大鑰匙圈整串遺失了，影響力無遠弗屆，
正好這把鑰匙的對象是渴望旅行的河馬，
對園主的紅色雙翼飛機來說，它能留下來並非因為不被發現……

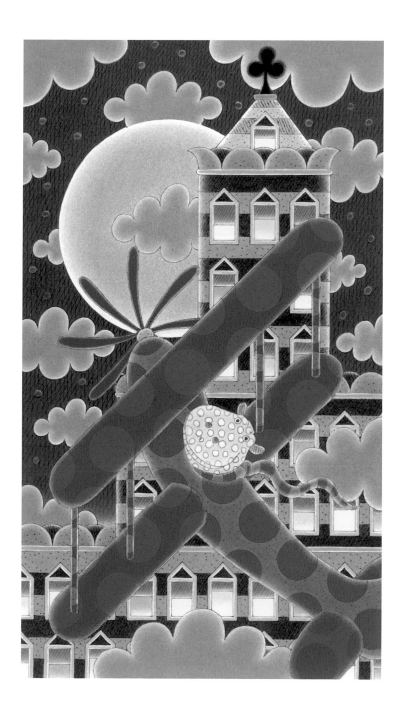

Q
♣

梅花Q｜卡美洛（諧音同小駱駝）

王后享受城堡花園裡微微吹拂的夏夜涼風，
並且不時想念著她的國王，
因為他與他的圓桌騎士已經在大廳裡商量了好幾個鐘頭了……

♣
Q

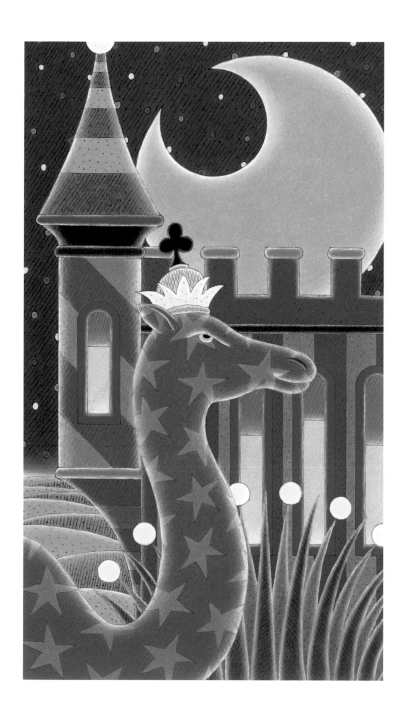

梅花K｜空中之王

驕傲的老鷹觀望塔樓頂端，已經有一段時間了，
這可是從雲端凸起的城堡啊！
還會有更多的磚石仍繼續被層層堆疊上來，
畢竟沒有翅膀，只能永遠滯留在地面上⋯⋯

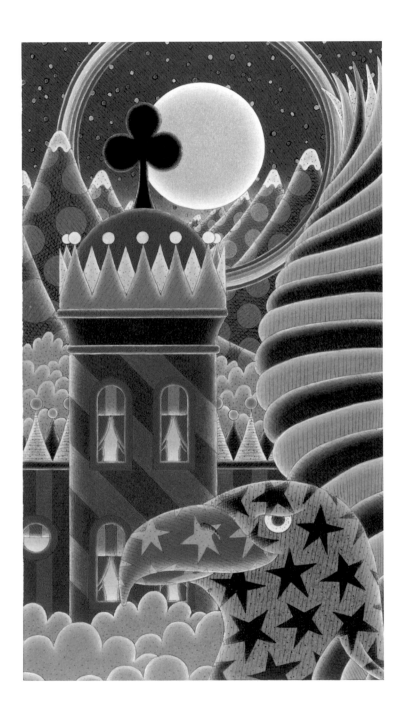

鬼牌｜星龍

白天的時候，他總是這樣度過，盡可能努力汲取著豐沛的陽光；
夜晚的時候，他則在所有的星球之間飛來躍去的穿梭，
並且噴出他閃閃發亮的黃色星子，在銀河之中……

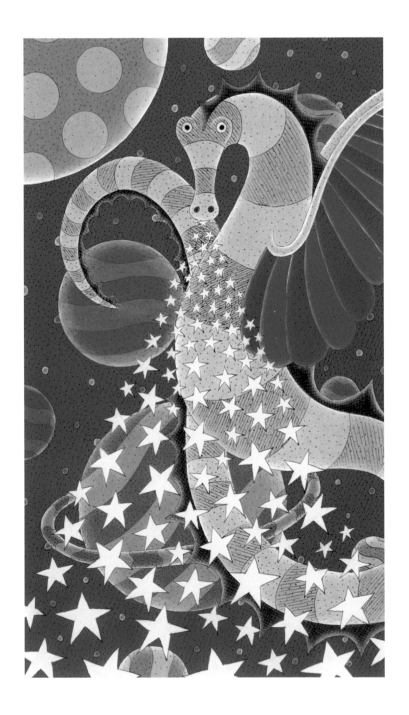

鬼牌｜天堂鳥

帶著充滿活力的希望，他單腳跳躍旋轉著眾多的月亮，
他的鳥羽散發繽紛的渴望的色澤，
他的家鄉在水平線的後方，是夢想居住的地方……

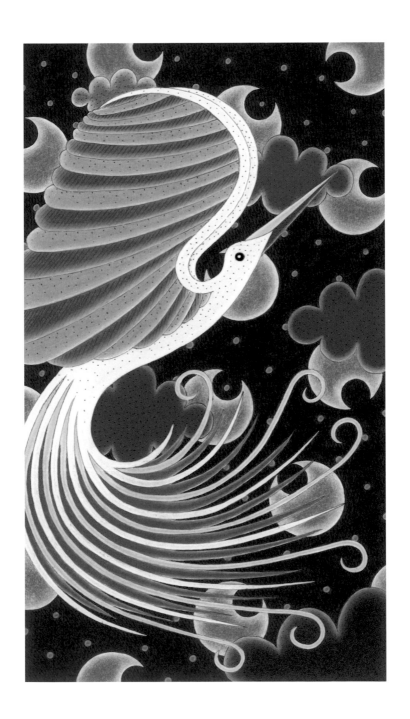

鬼牌｜魔幻黑馬

在通往星群的旅途，他們藏身雲朵邊緣已有一段時光，
月亮也攀爬上樹，為了一探，看太陽是否也尾隨他們而去……

Joker

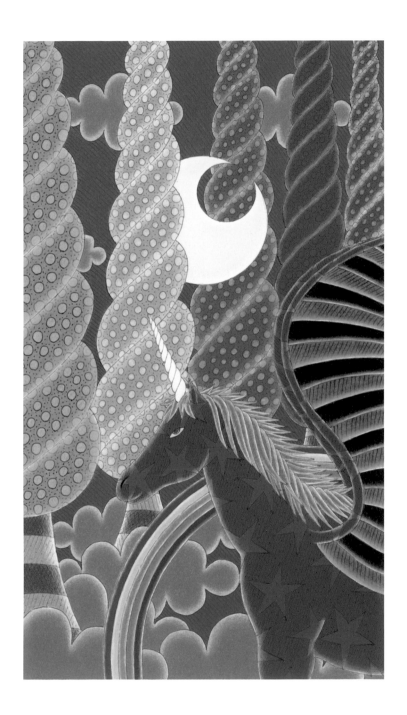

作者／繪者

沃夫岡‧諾克（Wolfgang Nocke）

1960年出生於德國林區，曾於維也納和杜塞道夫學習藝術，現為自由藝術家，居住於德國西部北萊茵威斯法倫州。他不僅經常參與國際展覽，也熱愛寫作和插畫。他的個展遍及歐美各地，除了德國柏林、慕尼黑、漢堡、杜塞朵夫等諸多城市之外，瑞士、西班牙、盧森堡、荷蘭、奧地利以及美國等也都舉辦過他的個展。他於2009年台北國際書展受邀訪台，「雪國奇遇」畫展於台北德國文化中心同步展出。

諾克的畫風獨到，不拘泥於寫實與抽象，宛如能將燦爛而單純的風格能夠施展出「白色魔法」，將大膽的色彩幻化為味道、氣味、聲音……。在台灣出版的插畫與繪本有《雪國奇遇》（尤麗‧策著）、《企鵝飛比》。

譯者
渝月

本名邱靖絨，輔仁大學德國語文暨文學所畢，曾獲年度優秀青年詩人獎。目前從事出版。